赵孟頫书道德经

主编 何家辉 杜潇

长江出版传媒
湖北美术出版社

出版前言

《道德经》是春秋时期老子的著作，又称《道德真经》《老子》《五千言》《老子五千文》等，是中国历史上最伟大的名著之一，也是道家哲学思想的重要来源。论述修身、治国、用兵、养生之道，而多以政治为旨归，乃所谓『内圣外王』之学，文意深奥，包涵广博，被誉为『万经之王』。

此卷《道德经》是元代书法大家赵孟頫著名的道教写经作品，书于延祐三年（1316），作者时年六十三岁。卷首绘老子直立画像，画像前隔水绫有近代画坛名家张大千题跋。此作曾经明代大收藏家项元汴、项笃寿等递藏。

全卷小楷界乌丝直栏，纵二十四点五厘米，横六百一十八点八厘米，计五千余字。作品端庄严正，格调典雅，结构严谨，点画精到，笔笔中锋，兼有魏晋小楷之风骨，隋唐小楷之法度，于精工中透静穆之气，稳健中露灵动之神。全篇一气呵成，风韵一致，堪称历代小楷佳构之精品，从中亦可一窥赵孟頫小楷书法之风貌。

『尽精微』是习书的必由之路。本书精择版本，原色印刷，高度还原书帖神采，更细致地展现字体结构和笔墨细节，帮助读者轻松领会原作神髓，在遵循古典审美轨范的前提下，以最合适的呈现方式帮助读者探寻古人毫端未传之秘，是本帖出版的题中之义。

披览全帙，思接千载，我们希望通过精心的编撰，发挥古圣先贤留下的这份宝贵遗产的文化价值，为优雅的经典书风的弘扬和发展，尽到绵薄之力。

赵孟頫（1254—1322）字子昂，号松雪道人，鸥波，中年曾署孟俯，元代江浙吴兴（今浙江省湖州市）人，原籍婺州兰溪。元代著名书法家、画家、诗人，宋太祖赵匡胤十一世孙。元仁宗称赞他：『帝王苗裔，一也；状貌昳丽，二也；博学多闻知，三也；操履纯正，四也；文词高古，五也；书画绝伦，六也；旁通佛老，造诣玄微，七也。』

赵孟頫博学多才，诗文、书法、绘画、金石、鉴赏无所不通，尤以书法和绘画闻名于世，艺术水准极高，被尊为『元人冠冕』。赵氏书法博采众家之长，真、草、隶、篆各擅其妙，小楷尤为精绝。作为元代书坛领袖，其书法度严谨，字体秀丽典雅，结构端正谨严、稳健雍容，行笔流利规整，实用易学。其楷书作品笔法圆熟，遒媚、秀逸、严整。同唐代欧阳询、颜真卿、柳公权并称『楷书四大家』。有元一代，书籍的刊印，均以赵氏楷书作为标准字体，影响及于朝鲜、日本。

《元史·赵孟頫本传》赞其书：『篆、籀、分、隶、真、行、草书，无不冠绝古今。』纵观两宋三百余年，在苏东坡、黄山谷、米芾等人倡导下，行书、草书成绩斐然，然善小楷者寥寥无几，到了元代，赵氏书法一出，以其温润闲雅的结体，有晋人之韵无唐人之拘的风貌，给南宋以来轻视古法，注重欹侧，纵肆的书坛带来变革与生气。其取唐人结体的端正谨严，而饰以魏晋书法的姿媚风流，师法晋唐，托古改制，自成风格，自赵以后，小楷书法一时蔚然成风，以至有明一代，祝枝山、文徵明、董其昌等无不受其影响。

赵孟頫一生所写各种道经甚众，大抵多为道家友人而作。其中，如南谷真人杜道坚、看云道人吴全节，赵氏不论对方年龄大小均称尊师，此外，如茅山道士刘真人、句曲外史张雨等，都与其交往很深。这不仅使赵孟頫对道教经典发生浓厚兴趣，也促使其向东晋道士杨羲的小楷取法。此卷落款『为进之高士书』，其人虽非道家名流，然当是受道教思想影响的隐士，从一个侧面反映了道教在元代的社会地位和影响。

老子

道可道非常道名可名非常名無名天地之始

有名萬物之母常無欲以觀其妙常有欲以觀

其徼此兩者同出而異名同謂之玄玄之又玄眾

妙之門

道可道，非常道。名可名，非常名。无名天地之始；有名万物之母。常无欲，以观其妙；常有欲，以观其徼。此两者同出而异名，同谓之玄。玄之又玄，众妙之门。

天下皆知美之為美斯惡已皆知善之為善斯不
善已故有無之相生難易之相成長短之相形高
下之相傾音聲之相和前後之相隨是以聖人處
無為之事行不言之教萬物作而不辭生而不
有為而不恃功成不居夫唯不居是以不去
不尚賢使民不爭不貴難得之貨使民不為
盜不見可欲使心不亂是以聖人之治也虛其心實
其腹弱其志強其骨常使民無知無欲使夫知

者不敢為也為則無不治矣

道沖而用之或不盈淵乎似萬物之宗挫其銳

解其紛和其光同其塵湛兮似若存吾不知

其誰之子象帝之先

天地不仁以萬物為芻狗聖人不仁以百姓為芻

狗天地之間其猶橐籥乎虛而不屈動而愈

出多言數窮不如守中

谷神不死是謂玄牝玄牝之門是謂天地根

者不敢为也。为无为，则无不治矣。道冲，而用之或不盈。渊乎，似万物之宗；挫其锐，解其纷，和其光，同其尘，湛兮，似若存。吾不知其谁之子，象帝之先。

天地不仁，以万物为刍狗；圣人不仁，以百姓为刍狗。天地之间，其犹橐籥乎？虚而不屈，动而愈出。多言数穷，不如守中。

谷神不死，是谓玄牝。玄牝之门，是谓天地根。

绵绵若存，用之不勤。　天长地久。天地所以能长且久者，以其不自生，故能长生。是以圣人后其身而身先，外其身而身存。非以其无私耶？故能成其私。　上善若水。水善利万物而不争，处众人之所恶，故几于道。居善地，心善渊，与善人，言善信，政善治，事善能，动善时。夫惟不争，故无尤矣。　持而盈之，不如其已；揣而锐，不可长保。金玉满

绵绵若存用之不勤

天长地久天地所以能长且久者以其不自生故

能长生是以圣人后其身而身先外其身而身

存非以其无私耶故能成其私

上善若水水善利万物而不争处众人之所

恶故几于道居善地心善渊与善人言善信

政善治事善能动善时夫惟不争故无尤矣

持而盈之不如其已揣而锐不可长保金玉满

堂莫之能守富貴而驕自遺其咎功成名遂

身退天之道

載營魄抱一能無離乎專氣致柔能如嬰兒

乎滌除玄覽能無疵乎愛民治國能無為乎

天門開闔能無雌乎明白四達能無知乎生之

畜之生而不有為而不恃長而不宰是謂玄德

三十輻共一轂當其無有車之用埏埴以為器

當其無有器之用鑿戶牖以為室當其無無有

堂，莫之能守；富貴而骄，自遗其咎。功成名遂身退，天之道。

载营魄抱一，能无离乎？专气致柔，能如婴儿乎？涤除玄览，能无疵乎？爱民治国，能无为乎？天门开阖，能无雌乎？明白四达，能无知乎？生之畜之，生而不有，为而不恃，长而不宰，是谓玄德。

三十辐，共一毂，当其无，有车之用。埏埴以为器，当其无，有器之用。凿户牖以为室，当其无，有

室之用故有之以為利無之以為用

五色令人目盲五音令人耳聾五味令人口爽

馳騁田獵令人心發狂難得之貨令人行妨是

以聖人為腹不為目故去彼取此

寵辱若驚貴大患若身何謂寵辱寵為下得

之若驚失之若驚是謂寵辱若驚何謂貴大

患若身吾所以有大患者為吾有身及吾無身

吾有何患故貴以身為天下若可寄天下愛以

室之用。故有之以为利，无之以为用。

五色令人目盲；五音令人耳聋；五味令人口爽；驰骋田猎，令人心发狂；难得之货，令人行妨。是以圣人为腹不为目，故去彼取此。

宠辱若惊，贵大患若身。何谓宠……为下，得之若惊，失之若惊，是谓宠辱若惊。何谓贵大患若身？吾所以有大患者，为吾有身，及吾无身，吾有何患。故贵以身为天下，若可寄天下；爱以

一二

身為天下，若可託天下。

視之不見，名曰夷；聽之不聞，名曰希；搏之不得，名曰微。此三者不可致詰，故混而為一。其上不皦，其下不昧，繩繩不可名，復歸於無物。是謂無狀之狀，無物之象，是謂忽恍。迎之不見其首，隨之不見其後。執古之道，以御今之有。能知古始，是謂道紀。

古之善為士者，微妙玄通，深不可識。夫惟不可

身为天下，若可托天下。

视之不见，名曰夷；听之不闻，名曰希；搏之不得，名曰微。此三者不可致诘，故混而为一。其上不皦，其下不昧，绳绳兮不可名，复归于无物。是谓无状之状，无物之象，是谓忽恍。迎之不见其首，随之不见其后。执古之道，以御今之有。能知古始，是谓道纪。

古之善为士者，微妙玄通，深不可识。夫惟不可

故強為之容豫兮若冬涉川猶兮若畏四
鄰儼兮其若容渙兮若冰將釋敦兮其若
樸曠兮其若谷渾兮其若濁孰能濁以靜
之徐清孰能安以動之徐生保此道者不欲
盈夫惟不盈故能弊不新成
致虛極守靜篤萬物並作吾以觀其復夫物
芸芸各歸其根歸根曰靜靜曰復命復命曰
常知常曰明不知常妄作凶知常容容乃公公

识，故强为之容：豫兮若冬涉川，犹兮若畏四邻，俨兮其若客，涣兮若冰将释，敦兮其若朴，旷兮其若谷，浑兮其若浊。孰能浊以静之徐清？孰能安以动之徐生？保此道者，不欲盈。夫惟不盈，故能弊不新成。致虚极，守静笃。万物并作，吾以观其复。夫物芸芸，各归其

根。归根曰静，静曰复命。复命曰常，知常日明。

乃王王乃天天乃道道乃久沒身不殆

太上下知有之其次親之譽之其次畏之侮之故

信不足焉有不信猶兮其貴言功成事遂百

姓皆謂我自然

大道廢有仁義智惠出有大偽六親不和有

孝慈國家昏亂有忠臣

絕聖棄智民利百倍絕仁棄義民復孝慈

絕巧棄利盜賊無有此三者以為文不足故

乃王，王乃天，天乃道，道乃久。沒身不殆。

太上，下知有之；其次，親之譽之；其次，畏之，侮之。故信不足焉，有不信，猶兮其貴言。功成事遂，百姓皆謂：「我自然」。

大道廢，有仁義；智惠出，有大偽；六親不和，有孝慈；國家昏亂，有忠臣。

絕聖棄智，民利百倍；絕仁棄義，民復孝慈；絕巧棄利，盜賊無有。此三者以為文不足，故

令有所属，见素抱朴，少思寡欲。绝学无忧。唯之与阿，相去几何？善之与恶，相去何若？人之所畏，不可不畏。荒兮，其未央哉！沌沌兮！众人熙熙，如享太牢，如登春台。我独泊兮其未兆，若婴儿之未孩；乘乘兮，若无所归。众人皆有余，我独若遗。我愚人之心也哉！沌沌兮！俗人昭昭，我独若昏；俗人察察，我独闷闷。澹兮其若海，飂兮似无所止。众人皆有以，而我独顽似鄙。

令有所属見素抱樸少私寡欲
絕學無憂唯之與阿相去幾何善之與惡相
去何若人之所畏不可不畏荒兮其未央哉眾
人熙熙如享太牢如登春臺我獨泊兮其未兆
若嬰兒之未孩乘乘兮若無所歸眾人皆有
餘我獨若遺我愚人之心也哉沌沌兮俗人昭
昭我獨若昏俗人察察我獨悶悶澹兮其
若海飂兮似無所止眾人皆有以我獨頑似鄙

我獨異於人而貴求食於母

孔德之容惟道是從道之為物惟恍惟惚

忽兮恍其中有象恍兮忽其中有物窈兮

窈兮其中有精其精甚真其中有信自古

及今其名不去以閱眾甫吾何以知眾甫之

然哉以此

曲則全枉則直窪則盈弊則新少則得多

則惑是以聖人抱一為天下式不自見故明不

我独异于人，而贵求食于母。

孔德之容，惟道是从。道之为物，惟恍惟惚。忽兮恍，其中有象；恍兮忽，其中有物。窈兮冥兮，其中有精；其精甚真，其中有信。自古及今，其名不去，以阅众甫。吾何以知众甫之然哉？以此。

曲则全，枉则直，洼则盈，弊则新，少则得，多则惑。是以圣人抱一为天下式。不自见，故明；不

自是，故彰；不自伐，故有功；不自矜，故长。夫惟不争，故天下莫能与之争。古之所谓曲则全者，岂虚言哉！故诚全而归之。希言自然。飘风不终朝，骤雨不终日。孰为此者？天地。天地尚不能久，而况于人乎？故从事于道者，道者同于道，德者同于德，失者同于失。同于道者，道亦得之；同于德者，德亦得之；同于失者，失亦得之。信不足焉，有不信焉。

自是故彰不自伐故有矜故長夫惟

不爭故天下莫能與之爭古之所謂曲則全

者豈虛言哉故誠全而歸之

希言自然飄風不終朝驟雨不終日孰為此

者天地天地尚不能久而況於人乎故從事

於道者道者同於德者同於德失者同

於道者道亦得之同於德者德亦得

之同於失者失亦得之言不足焉有不言焉

之司於失者失亦得之言不足焉有不言焉

跂者不立，跨者不行，自见者不明，自是者不彰，自伐者无功，自矜者不长。其於道也，曰：余食赘行。物或恶之，故有道者不处也。

有物混成，先天地生。寂兮寥兮，独立而不改，周行而不殆，可以为天下母。吾不知其名，字之曰道，强为之名曰大。大曰逝，逝曰远，远曰返。故道大，天大，地大，王亦大。域中有四大，而王居其一焉。人法地，地法天，天法道，道法自然。

跂者不立跨者不行自見者不明自是者不
彰自伐者無功自矜者不長其於道也曰餘
食贅行物或惡之故有道者不處也
有物混成先天地生寂兮寥兮獨立而不改
周行而不殆可以為天下母吾不知其名字之
曰道強為之名曰大大曰逝逝曰遠遠曰返故
道大天大地大王亦大域中有四大而王居
其一焉人法地地法天天法道道法自然

重為輕根靜為躁君是以君子終日行不離
輜重雖有榮觀燕處超然奈何萬乘之主
而以身輕天下輕則失臣躁則失君

善行無轍迹善言無瑕讁善計不用籌策
善閉無關楗而不可開善結無繩約而不可
解是以聖人常善救人故無棄人常善救物
故無棄物是謂襲明故善人不善人之師不
善人善人之資不貴其師不愛其資雖智大

重为轻根，静为躁君。是以君子终日行不离辎
重，善言无瑕谪，善计不用筹策，善闭无关楗而不可开，善结无绳约而不可解。是以圣人常善救人，故无弃人；常善救物，故无弃物。
辙迹，善言无瑕谪，善计不用筹策，善闭无关楗而不可开，善结无绳约而不可解。是以圣人常善救人，故无弃人；常善救物，故无弃物。
是谓袭明。故善人，不善人之师；不善人，善人之资。不贵其师，不爱其资，虽智大

重为轻根，静为躁君。是以君子终日行不离辎重。虽有荣观，燕处超然。奈何万乘之主，而以身轻天下？轻则失臣，躁则失君。

善行无

迷是謂要妙

知其雄守其雌為天下谿為天下谿常德不

離復歸於嬰兒知其白守其黑為天

下式常德不忒復歸於無極知其榮守其辱

為天下谷為天下谷常德乃足復歸於樸散

則為器聖人用之則為官長故大制不割

將欲取天下而為之者吾見其不得已天下神

器不可為也為者敗之執者失之故物或行

迷，是谓要妙。知其雄，守其雌，为天下溪。为天下溪，常德不离，复归于婴儿。知其白，守其黑，为天下式。为天下式，常德不忒，复归于无极。知其荣，守其辱，为天下谷。为天下谷，常德乃足。复归于朴。朴散则为器，圣人用之则为官长。故大制不割。将欲取天下而为之者，吾见其不得已。天下神器，不可为也，为者败之，执者失之。故物或行

或随，或嘘或吹，或强或羸，或载或隳。是以圣人去甚，去奢，去泰。 以道佐人主者，不以兵强天下。其事好还。师之所处，荆棘生焉。大军之后，必有凶年。故善者果而已，不敢以取强焉。果而勿矜，果而勿伐，果而勿骄，果而不得已，果而勿强。物壮则老，是谓不道，不道早已。 夫佳兵者，不祥之器，物或恶之，故有道者不

或随或隳或吹或強或羸或載或隳是以聖
人去甚去奢去泰
以道佐人主者不以兵強天下其事好還師之
所處荊棘生焉大軍之後必有凶年故善
者果而已不敢以取強焉果而勿矜果而勿
伐果而勿驕果而不得已果而勿強物壯則
老是謂不道不道早已
夫佳兵者不祥之器物或惡之故有道者不

處君子居則貴左用兵則貴右兵者不祥之
器非君子之器不得已而用之恬淡為上勝
而不美而美之者是樂殺人夫樂殺人者不可
得志於天下矣吉事尚左凶事尚右是以偏將
軍處左上將軍處右言居上勢則以喪禮
處之殺人眾多則以悲哀泣之戰勝則以喪
禮處之道常無名樸雖小天下莫能臣侯王
若能守萬物將自賓天地相合以降甘露

处。君子居则贵左，用兵则贵右。兵者，不祥之器，非君子之器，不得已而用之，恬淡为上。胜而不美，而美之者，是乐杀人。夫乐杀人者，则不可得志于天下矣。吉事尚左，凶事尚右。是以偏将军处左，上将军处右，言居上势则以丧礼处之。杀人之众多，则以悲哀泣之，战胜，则以丧礼处之。

道常无名。朴虽小，天下莫能臣。侯王若能守，万物将自宾。天地相合，以降甘露，人

莫之令而自均。始制有名，名亦既有，夫亦将知止，知止所以不殆。譬道之在天下，犹川谷之于江海也。

知人者智，自知者明。胜人者有力，自胜者强。知足者富，强行者有志，不失其所者久，死而不亡者寿。

大道泛兮，其可左右。万物恃之以生而不辞，功成不居，衣被万物而不为主。故常无欲，可名

莫之令而自均始制有名名亦既有夫亦將知
止知止所以不殆譬道之在天下猶川谷之於
江海也
知人者智自知者明朕人者有力自朕者強知
足者富強行者有志不失其所久死而不亡者
壽
大道汎兮其可左右萬物恃之以生而不辭功
成不居衣被萬物而不為主故常無欲可名

於小矣萬物歸焉而不知主可名於大矣是

以聖人能成其大也以其不自大故能成其大

執大象天下往往而不害安平泰樂與餌過

客止道之出口淡乎其無味視之不足見聽之

不足聞用之不可既

將欲歙歙之必固張之將欲弱之必固強之將欲

癈之必固興之將欲奪之必固興之是謂微明

柔弱勝剛强魚不可脱於淵國之利器不

于小矣；万物归焉而不知主，可名于大矣。是以圣人能成其大也，以其不自大，故能成其大。

执大象，天下往。往而不害，安平泰。乐

与饵，过客止。道之出口，淡乎其无味，视之不足见，听之不足闻，用之不可既。

将欲歙之，必故张之；将欲弱之，必固强之；将欲废

之，必固兴之；将欲夺之，必固与之。是谓微明。柔弱胜刚强。鱼不可脱于渊，国之利器不

可以示人道常無為而無不為侯王若能守萬
物將自化而欲作吾將鎮之以無名之樸無
名之樸亦將不欲不欲以靜天下將自正
上德不德是以有德下德是以無德上
德無為而無以為下德為之而有以為上仁為
之而無以為上義為之而有以為上禮為之而莫
之應則攘臂而仍之故失道而後德失德而後
仁失仁而後義失義而後禮夫禮者忠信之薄

可以示人。

道常无为而无不为。侯王若能守，万物将自化。化而欲作，吾将镇之以无名之朴。无名之朴，亦将不欲。不欲以静，天下将自正。上德不德，是以有德；下德不失德，是以无德。上德无为而无以为，下德为之而有以为。上仁为之而无以为，上义为之而有以为。上礼为之而莫之应，则攘臂而仍之。故失道而后德，失德而后仁，失仁而后义，失义而后礼。夫礼者，忠信之薄

而亂之首也　前識者道之華而愚之始也是以

大丈夫處其厚不處其薄居其實不居其

華故去取彼此

昔之得一者天得一以清地得一以寧神得一

以靈谷得一以盈萬物得一以生侯王得一以

為天下貞其致之一也天無以清將恐裂地無

以寧將恐發神無以靈將恐歇谷無以盈將

恐竭萬物無以生將恐滅侯王無以為貞而貴

而乱之首也。前识者，道之华，而愚之始也。是以大丈夫处其厚，不处其薄；居其实，不居其华。故去取彼此。昔之得一者：天得一以清，地得一以宁，神得一以灵，谷得一以盈，万物得一以生，侯王得一以为天下贞。其致之一也，天无以清将恐裂，地无以宁将恐废，神无以灵将恐歇，谷无以盈将恐竭，万物无以生将恐灭，侯王无以为贞而贵

高将恐蹶故贵以贱为本高以下为基是以侯

王自称孤寡不谷此其以贱为本耶非乎

故致数誉无誉不欲琭琭如玉落落如石

反者道之动弱者道之用天下之物生於有

有生於无

上士闻道勤而行之中士闻道若存若亡

士闻道大笑之不笑不足以为道故建言

有之明道若昧夷道若纇进道若退上德

高将恐蹶。故贵以贱为本，高以下为基。是以侯王自称孤、寡、不谷。此其以贱为本耶？非乎？故致数誉无誉。不欲琭琭如玉，落落如石。不笑

上士闻道，勤而行之；中士闻道，若存若亡；下士闻道，大笑之。不笑

不足以为道。故建言有之：明道若昧，夷道若纇，进道若退。上德

若谷大白若辱廣德若不足建德若偷質
真若渝大方無隅大器晚成大音希聲大
象無形道隱無名夫惟道善貸且成
道生一生二二生三三萬物萬物負陰而抱
陽沖氣以為和人之所惡惟孤寡不轂而王公
以為稱故物或損之而益或損人之所
教亦我義教之強梁者不得其死吾將以為
教父

若谷，大白若辱，广德若不足，建德若偷，质真若渝。大方无隅，大器晚成，大音希声，大象无形。道隐无名，夫惟道，善贷且成。

道生一，一生二，二生三，三生万物。万物负阴而抱阳，冲气以为和。人之所恶，唯孤、寡、不谷，而王公以为称。故物或损之而益，或益之而损。人之所教，亦我义教之。强梁者不得其死，吾将以为教父。

天下之至柔馳騁天下之至堅無有入於無間

吾是以知無為之有益不言之教無為之益天

下希及之

名與身孰親身與貨孰多得與亡孰病是故

甚愛必大費多藏必厚亡知足不辱知止不

殆可以長久

大成若缺其用不敝大盈若沖其用不窮大

直若屈大巧若拙大辯若訥躁勝寒靜勝

天下之至柔，驰骋天下之至坚。无有入于无间，吾是以知无为之有益。不言之教，无为之益，天下希及之。名与身孰亲？身与货孰多？得与亡孰病？是故甚爱必大费；多藏必厚亡。知足不辱，知止不殆，可以长久。大成若缺，其用不敝。大盈若冲，其用不穷。大直若屈，大巧若拙，大辩若讷。躁胜寒，静胜

为学日益，为道日损。
损之又损，以至于无为。

热，清静为天下正。

天下有道，却走马以粪。天下无道，戎马生于郊。罪莫大于可欲，祸莫大于不知足，咎莫大于欲得。故知足之足，常足矣。

不出户，知天下；不窥牖，见天道。其出弥远，其知弥少。是以圣人不行而知，不见而名，无为而成。

為學日益為道日損損之又損以至於無為

成

知弥少是以聖人不行而知不見而名無為而

不出户知天下不窺牖見天道其出弥遠其

於欲得故知足之足常足矣

郊罪莫大於可欲禍莫大於不知足咎莫大

天下有道却走馬以粪天下無道戒馬生於

熱清静為天下正

无为而无不为矣。故取天下者，常以无事，及其有事，不足以取天下。 圣人无常心，以百姓心为心。善者，吾善之；不善者，吾亦善之；德善矣。信者，吾信之；不信者，吾亦信之；德信矣。圣人在天下，歙歙，为天下浑其心，百姓皆注其耳目，圣人皆孩之。 出生入死。生之徒，十有三；死之徒，十有三；人之生，动之死地，亦十有三。夫何故？以其生生之厚。

無為而無不為矣故取天下者常以無事及
其有事不足以取天下
聖人無常心以百姓心為心善者吾善之不善
者吾亦善之德善矣信者吾信之不信者吾
亦信之德信矣聖人之在天下惵惵為天下
渾其心百姓皆注其耳目聖人皆孩之
出生入死生之徒十有三死之徒十有三人之
生動之死地亦十有三夫何故以其生生之厚

蓋聞善攝生者陸行不遇兕虎入軍不避
甲兵兕無所投其角虎無所措其爪兵無所
容其刃夫何故以其無死地道生之德畜之
物形之勢成之是以萬物莫不尊道而貴
德道之尊德之貴夫莫之爵而常自然
故道生之畜之長之育之成之熟之養之
覆之生而不有為而不恃長而不宰是謂
玄德

盖闻善摄生者，陆行不遇兕虎，入军不避甲兵；兕无所投其角，虎无所措其爪，兵无所容其刃。夫何故？以其无死地。　道生之，德畜之，物形之，势成之。是以万物莫不尊道而贵德。　道之尊，德之贵，夫莫之爵而常自然。故道生之畜之，长之育之，成之熟之，养之覆之。生而不有，为而不恃，长而不宰。是谓玄德。

天下有始以為天下母既得其母以知其子既知
其子復守其母沒身不殆塞其兌開其門終
身不勤開其兌濟其事終身不救見小曰
明守柔曰強用其光復歸其明無遺身殃
是謂襲常
使我介然有知行於大道唯施是畏大道甚
夷而民好徑朝甚除田甚蕪倉甚虛服文
彩帶利劍厭飲食資財有餘是謂盜夸于

天下有始，以为天下母。既得其母，以知其子；既知其子，复守其母，没身不殆。塞其兑，闭其门，终身不勤。开其兑，济其事，终身不救。见小曰明，守柔曰强。用其光，复归其明，无遗身殃，是谓袭常。

使我介然有知，行于大道，唯施是畏。大道甚夷，而民好径。朝甚除，田甚芜，仓甚虚。服文彩，带利剑，厌饮食，资财有余，是为盗夸。

善建者不拔善抱者不脱子孫祭祀不輟脩之

身其德乃真脩之家其德乃餘脩之鄉其德乃

長脩之國其德乃豐脩之天下其德乃普故

以身觀身以家觀家以鄉觀鄉以國觀國以

天下觀天下吾何以知天下之然哉以此

含德之厚比於赤子毒蟲不螫猛獸不據攫

烏不搏骨弱筋柔而握固未知牝牡之合而峻

非道也哉

非道也哉！　善建者不拔，善抱者不脱，子孫祭祀不輟。修之身，其德乃真；修之家，其德乃余；修之乡，其德乃长；修之国，其德乃丰；修之天下，其德乃普。故以身观身，以家观家，以乡观乡，以国观国，以天下观天下。吾何以知天下之然哉？以此。　含德之厚，比于赤子。毒虫不螫，猛兽不据，攫鸟不搏。骨弱筋柔而握固。未知牝牡之合而峻

作，精之至也。终日号而嗌不嘎，和之至也。知和曰常，知常曰明。益生曰祥，心使气曰强。物壮则老，是谓不道，不道早已。　知者不言，言者不知。塞其兑，闭其门，挫其锐，解其纷，和其光，同其尘，是谓玄同。不可得而亲，不可得而疏；不可得而利，不可得而害；不可得而贵，不可得而贱。故为天下贵。　以正治国，以奇用兵，以无事取天下。吾何以知其

作精之至也終日號而嗌不嗄和之至也知和曰常

知常曰朙益生曰祥心使氣曰強物壯則老是

謂不道不道早已

知者不言言者不知塞其兊閉其門挫其銳解

其紛和其光同其塵是謂玄同不可得而親不

可得而踈不可得而利不可得而害不可得而

賤故為天下貴

以正治國以竒用兵以無事取天下吾何以知其

圣人方而不割，廉而不刿，直而不肆，光而不耀。　治人事天，莫如啬。夫是谓早复；早复谓之重积德；重积德则无不克；无不克则莫知其极；无不克则莫知其极；莫知其极，可以有国；（有国）之母，可以长久。是谓深根固蒂，长生久视之道。　治大国，若烹小鲜。以道莅天下者，其鬼不神；非其鬼不神，其神不伤人；圣人亦不伤人。夫两不相伤，故德交归焉。

圣人方而不割廉而不刿直而不肆光而不耀

治人事天莫如啬夫是謂早復早復謂之重積

德重積德則無不克無不克則莫知其極莫

知其極可以有國之母可以長久是謂深根

固蔕長生久視之道

治大國若烹小鮮以道莅天下者其鬼不神

非其鬼不神其神不傷人聖人亦不傷人夫

兩不相傷故德交歸焉

大國者下流天下之交天下之交牝常以靜勝
牝以靜為下故大國以下小國則取小國以
下大國則取或下以取或下而取大國
不遇過欲無畜人小國不過欲入事人兩者各
得其所欲故大者宜為下
道者萬物之奧善人之寶不善人之所保美言
可以市尊行可以加人人之不善何棄之有故
立天于置三公雖有拱璧以先駟馬不如坐進

大国者下流，天下之交，天下之交。牝常以静胜牡，以静为下。故大国以下小国，则取小国；小国以下大国，则取大国。故或下以取，或下而取。大国不（遇）过欲兼畜人，小国不过欲入事人。两者各得其所欲，故大者宜为下。

道者万物之奥，善人之宝，不善人之所保。

美言可以市，尊行可以加人。人之不善，何弃之有！故立天子，置三公，虽有拱璧以先驷马，不如坐进

此道。古之所以贵此道者，何也？不曰：求以得，有罪以免耶？故为天下贵。

为无为，事无事，味无味。大小多少，报怨以德。图难于其易，为大于其细。天下之难事，必作于易；天下之大事，必作于细。是以圣人终不为大，故能成其大。夫轻诺必寡信，多易多难。是以

圣人由难之，故终无难矣。

其安易持，其未兆易谋，其脆易泮，其微易

此道古之所以貴此道者何也不曰求以得有

罪以免耶故為天下貴

為無為事無事味無味大小多少報怨以德

圖難於其易為大於其細天下之難事必

作於易天下之大事必作於細是以聖人終不

為大故能成其大夫輕諾必寡信多易多

難是以聖人由難之故終無難矣

其安易持其未兆易謀其脆易泮其微易

散為之於未有治之於未亂合抱之木生於
毫末九層之臺起於絫土千里之行始於足
下為者敗之執者失之是以聖人無為故無敗
無執故無失民之從事常於幾成而敗之慎
終如始則無敗事矣是以聖人欲不欲不貴難
得之貨學不學復眾人之所過以輔萬物之
自然而不敢為
古之善為道者非以明民將以愚之民之難治

散。为之于未有，治之于未乱。合抱之木，生于毫末；九层之台，起于累土；千里之行，始于足下。为者败之，执者失之。是以圣人无为，故无败；无执，故无失。民之从事，常于几成而败之。慎终如始，则无败事矣。是以圣人欲不欲，不贵难得之货；学不学，复众人之所过，以辅万物之自然，而不敢为。

古之善为道者，非以明民，将以愚之。民之难治，

以其智多，故以智治国，国之贼；不以智治国，国之福。知此两者亦楷式。能知楷式，是谓玄德。玄德深矣，远矣，与物反矣，然后乃至大顺。

江海所以能为百谷王者，以其善下之，故能为百谷王。是以圣人欲上人，以其言下之；欲先人，以其身下之。是以圣人处上而人不重，处前而人不害。是以天下乐推而不厌。以其不争，故天下莫能与之争。

以其智多故以智治國國之賊不以智治國國之福知此兩者亦楷式能知楷式是謂玄德玄德深矣遠矣與物反矣然後乃至大順江海所以能為百谷王者以其善下之也故能為百谷王是以聖人欲上人以其言下之欲先人以其身下之是以聖人處上而人不重處前而人不害是以天下樂推而不厭以其不爭故天下莫能與之爭

天下皆謂我道大似不肖夫惟大故似不肖若肖久矣其細矣夫我有三寶保而持之一曰慈二曰儉三曰不敢為天下先夫慈故能勇儉故能廣不敢為天下先故能成器長今捨其慈且勇捨其儉且廣捨其後且先死矣夫慈以戰則勝以守則固天將救之以慈衛之善為士者不武善戰者不怒善勝敵者不爭善用人者為下是謂不爭之德是謂用人之

天下皆谓我道大，似不肖。夫惟大，故似不肖。若肖，久矣其细矣夫。我有三宝，保而持之。一曰慈，二曰俭，三曰不敢为天下先。夫慈，故能勇；俭，故能广；不敢为天下先，故能成器长。今舍其慈且勇，舍其俭且广，舍其后且先，死矣！夫慈，以战则胜，以守则固。天将救之，以慈卫之。善为士者不武，善战者不怒，善胜敌者不争，善用人者为下。是谓不争之德，是谓用人之

力，是谓配天古之极。用兵有言：『吾不敢为主，而为客；不敢进寸，而退尺。』是谓行无行，攘无臂，仍无敌，执无兵。祸莫大于轻敌，轻敌者几丧吾宝。故抗兵加，哀者胜矣。

吾言甚易知，甚易行，天下莫能知，莫能行。言有宗，事有君。夫惟无知，是以不我知也。知我者希，则我贵矣。是以圣人被褐怀玉。

力是謂配天古之極

用兵有言吾不敢為主而為客不敢進寸而

退尺是謂行無行攘無臂仍無敵執無兵

禍莫大於輕敵輕敵者幾喪吾寶故抗兵

加哀者勝矣

吾言甚易知甚易行天下莫能知莫能行

言有宗事有君夫惟無知是以不我知也知

我者希則我貴矣是以聖人被褐懷玉

知不知上不知知病夫惟病病是以不病聖

人不病以其病病是以不病

民不畏威而大威至矣無狹其所居無厭其

而生夫惟不厭是以不厭是以聖人自知不自

見自愛不自貴故去彼取此

勇於敢則殺勇於不敢則活此兩者或利或

害天之所惡孰知其故是以聖人猶難之天之

道不爭而善勝不言而善應不召而自來

知不知，上；不知知，病。夫惟病病，是以不病。圣人不病，以其病病，是以不病。

民不畏威，则大威至矣。无狹其所居，无厌其所生。夫惟不厌，是以不厌。是以圣人自知不自见，自爱不自贵。故去彼取此。

勇于敢则杀，勇于不敢则活。此两者，或利或害。天之所恶，孰知其故？是以圣人犹难之。天之道，不争而善胜，

不言而善应，不召而自来，

繟然而善謀天綱恢恢踈而不失

民常不畏死奈何以死懼之若使民常畏死

而為奇者吾得執而殺之孰敢常有司殺者殺

而代司殺者殺是謂代大匠斵夫代大匠斵

希有不傷其手矣

民之飢以其上食稅之多是以飢民之難治以其

上之有為是以難治民之輕死以其上求生之厚

是以輕死夫惟無以生為者是賢於貴生

繟然而善谋。天网恢恢，疏而不失。

民常不畏死，奈何以死惧之！若使民常畏死，而为奇者，吾得执而杀之，孰敢？常有司杀者杀，而代司杀者杀，是谓代大匠斵，夫代大匠斵，希有不伤其手矣。

民之饥，以其上食税之多，是以饥。民之难治，以其上之有为，是以难治。民之轻死，以其上求生之厚，是以轻死。夫惟无以生为者，是贤于贵生。

人之生也柔弱其死也堅強草木之生也柔脆

其死也枯槁故堅強者死之徒柔弱者生之徒

是以兵強則不勝木強則共堅強處下柔弱

處上

天之道其猶張弓乎高者抑之下者舉之有

餘者損之不足者補之天之道損有餘以補不

足人之道則不然損不足以奉有餘孰能損

有餘以奉不足於天下惟有道者是以聖人

人之生也柔弱，其死也堅強。草木之生也柔脆，其死也枯槁。故堅強者死之徒，柔弱者生之徒。是以兵強則不勝，木強則共。堅強處下，柔弱處上。

天之道，其犹张弓乎！高者抑之，下者举之；有余者损之，不足者补之。天之道，损有余以补不足。人之道则不然，损不足以奉有余。孰能损有余以奉不足于天下？惟有道者。是以圣人

為而不恃功成不處其不欲見賢耶

天下莫柔弱於水而攻堅強者莫之能勝以其

無以易之故柔勝剛弱勝強天下莫不知而莫

能行是以聖人云受國之垢是謂社稷主受國

不祥是謂天下王正言若反

和大怨必有餘怨安可以為善是以聖人執左

契而不責於人故有德司契無德司徹天道

無親常與善人

为而不恃，功成不处，其不欲见贤耶。　天下莫柔弱于水，而攻坚强者莫之能胜，以其无以易之。故柔胜刚，弱胜强，天下莫不知，而莫能行。是以圣人云：『受国之垢，是谓社稷主；受国不祥，是谓天下王。』正言若反。　和大怨，必有余怨，安可以为善？是以圣人执左契，而不责于人。故有德司契，无德司彻。天道无亲，常与善人。

小國寡民使民有什伯之器而不用使民重死而不遠徙雖有舟車無所乘之雖有甲兵無所陳之使民復結繩而用之甘其食美其服安其居樂其俗鄰國相望雞犬之聲相聞民至老死不相往來

信言不美美言不信善者不辯辯者不善知者不博博者不知聖人無積既以為人己愈既以與人己愈多天之道利而不害人之道

小国寡民。使民有什伯之器而不用，使民重死而不远徙。虽有舟车，无所乘之；虽有甲兵，无所陈之；使民复结绳而用之。甘其食，美其服，安其居，乐其俗。邻国相望，鸡犬之声相闻，民至老死不相往来。

信言不美，美言不信。善者不辩，辩者不善。知者不博，博者不知。圣人无积，既以为人己愈（有），既以与人己愈多。天之道，利而不害；人之道，

為而不爭

老子終

延祐三年歲在丙辰三月廿四五日為

進之高士書于松雪齋

孟頫

吴兴赵公书名天下，以其深究六书也……子昂笔既流利，学亦渊深，观其书得心应手，会意成文。楷法深得《洛神赋》而揽其标，行书诣《圣教序》而入其室，至于草书则饱《十七帖》而变其形。可谓兼学力、天资，精奥神化而不可及矣。

——元 虞集《论书》

子昂篆、隶、正、行、颠草俱为当代第一；小楷又为子昂书第一。此卷笔力柔备极楷则。

——元 鲜于枢《过秦论卷跋》

子昂小楷，结体妍丽，用笔遒劲，真无愧隋唐间人。

——元 倪瓒《清閟阁集》

赵书《道德经》多拓本，而以墨池堂为最，圆秀挺劲，为松雪中年得意之笔。不善学者往往失之柔媚。

——明 陈璃

赵承旨各体俱有师承，不必己撰，评者有奴书之诮则太过。然谓其直接右军，吾未之敢信也。小楷法《黄庭》《洛神》，于精工之内时有俗笔。碑刻出李北海；北海虽佻而劲，承旨稍厚而稍弱，惟于行书极得二王笔意；然中间逗漏处不少，不堪并观。承旨可出北宋人上，比之唐人，尚隔一舍。

——明 王世贞《艺苑卮言》

楷法至晋人而圣，子昂独得晋人遗法；盖其结构紧严，丰神潇洒。胡汲仲谓上下五百年，纵横一万里无此书，非过也。

——明 孙承泽

昔人谓赵吴兴书法接山阴真传，其小楷若《过秦论》《黄庭经》《道德经》诸书，尤得二王神髓。

——清 鲍源深

赵松雪书法遒劲圆熟，能得王右军之秘奥。其所书《道德经》一卷，通篇数千言，首尾一致，无一懈笔。

—— 清　刘佐禹

吴兴书如快马入阵，所向披靡。其致佳者，尤纵横挟荡，遒厚苍坚，足以能上接晋唐书法。

—— 清　黄自元

余曩游京师白云观，见赵松雪《道德经》，天然秀逸，超妙入神，深得大令《洛神赋》笔意。

—— 清　夏家镐

赵承旨百技过人，楷书尤妙绝，所书《道德经》笔力圆劲，与《过秦论》《洞玉经》并传。

—— 清　范志熙

吴兴书法冠绝有元，其正书《道德经》一卷，尤为世所宝贵。后之临抚者无虑数十百家，往往不能追步，无真趣故鲜超诣也。

—— 清　卢崟

临摹墨迹，易失其真。形或相似，难得者神。吴兴八法，远接右军。书《道德经》，首尾圆匀。

—— 清　朱澄

吴兴书则如市人入隘巷，鱼贯徐行，而争先竞后之色人人见面，安能使上下左右空白有字哉……以其笔虽平顺，而来去出入皆有曲折停蓄。

—— 清　包世臣《艺舟双楫》

元人书碑之存者，以赵松雪为最多，大抵胎息李北海，足以上凌宋代，下视胜朝。

—— 清　杨守敬《书学迩言》

图书在版编目（CIP）数据

赵孟頫书道德经 / 何家辉，杜潇主编. —— 武汉：湖北美术出版社，2021.1
ISBN 978-7-5712-0500-3

Ⅰ.①赵… Ⅱ.①何…②杜… Ⅲ.①楷书－法帖－中国－元代
Ⅳ.①J292.25

中国版本图书馆 CIP 数据核字（2020）第 212319 号

赵孟頫书道德经

责任编辑 陶冶 柯雪
学术指导 杨信然
特约编辑 陈墨 谈维
技术编辑 吴海峰
装帧设计 一尘

出版发行 长江出版传媒 湖北美术出版社
武汉市洪山区雄楚大街 268 号 B 座 430070
网址 http://www.hbapress.com.cn
电话 027—87679987 编辑室
027—87679525 发行部
制版 左岸工作室
印刷 武汉精一佳印刷有限公司
经销 全国新华书店
开本 787mm×1092mm 1/12
印张 5.5
版次 2021 年 1 月第一版
2021 年 1 月第一次印刷
书号 ISBN 978-7-5712-0500-3
定价 45.00 元